董其昌方圆庵记 枯树赋

中华碑帖精粹 七三

中华书局

图书在版编目（CIP）数据

董其昌方圆庵记 枯树赋／中华书局编辑部编．—北京：
中华书局，2021.5
（中华碑帖精粹）
ISBN 978-7-101-14998-2

Ⅰ．董… Ⅱ．中… Ⅲ．行书－法帖－中国－明代
Ⅳ．J292.26

中国版本图书馆 CIP 数据核字（2020）第 260695 号

中华碑帖精粹

董其昌方圆庵记 枯树赋

责任编辑　何　龙　丰　雷

出版发行　中华书局有限公司
地　址　北京市丰台区太平桥西里 38 号 100073
网　址　http://www.zhbc.com.cn
E—mail　zhbc@zhbc.com.cn
印　刷　北京雅昌艺术印刷有限公司
开　本　880×1230 毫米　1/16
印　张　4.75
版　次　2021 年 5 月北京第 1 版
　　　　2021 年 5 月北京第 1 次印刷
印　数　1—3000 册

书　号　ISBN 978-7-101-14998-2
定　价　52.00 元

若有印刷、装订质量问题，请与承印厂联系

出版说明

《方圆庵记》原本是米芾为当时的天竺高僧辩才法师主持杭州龙井山方圆庵所作，原作早佚，有拓本传世。董其昌临米芾《方圆庵记》，绢本手卷，高二十六厘米，长二百厘米，除开头「方圆庵记」大字题署和末尾四十一字题识外，全文共计七百六十八字。用笔相对米书较缓，结体舒展平和，通篇清秀飘逸，无论从字形、内容还是章法上，都与原作有较大差异，这也正与董氏「书家未有学古而不变者」之思想暗合，反映出其欲学古并汰弃各家皮相，最终达到「妙在能合，神在能离」之境。

《枯树赋》是南北朝时期文学家庾信羁留北方时所写，以枯树自喻，抒发亡国之痛、故乡之思、羁旅之恨和身世之感。唐褚遂良于贞观四年（六三○）为燕国公于志宁书此册，墨迹久佚，仅有拓本传世，董其昌《戏鸿堂帖》有收录。董其昌临《枯树赋》，纸本行书，高二十七厘米，长三百六十五厘米，为董氏八十岁时所书，现藏朵云轩。此帖以李北海法写褚字，老辣的行笔当中不乏恬静淡然之气，是董其昌晚年行书书代表作。

方

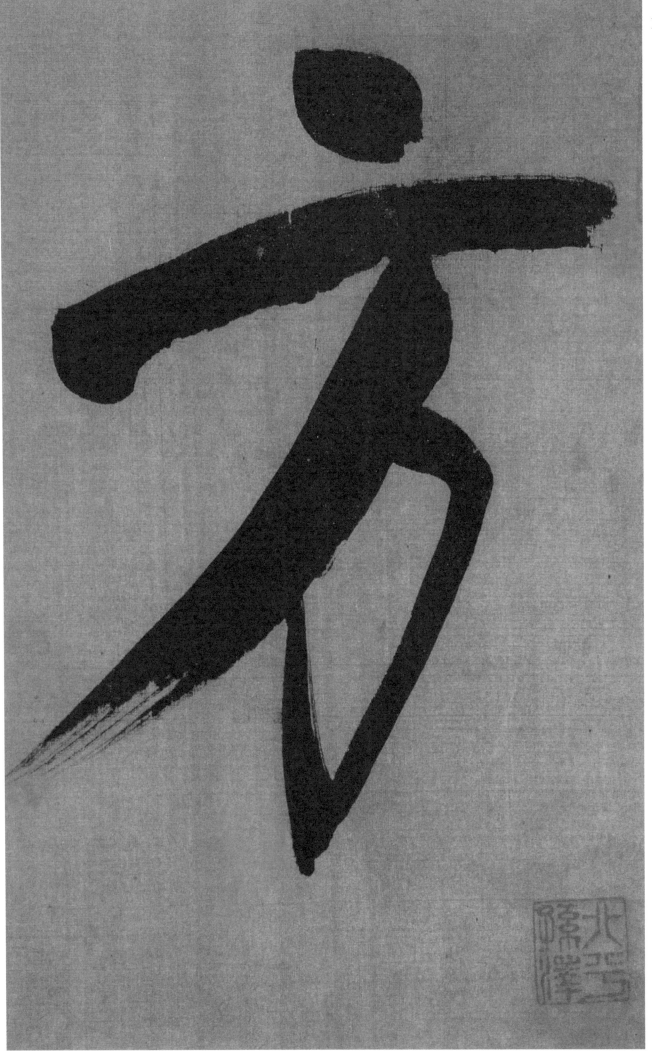

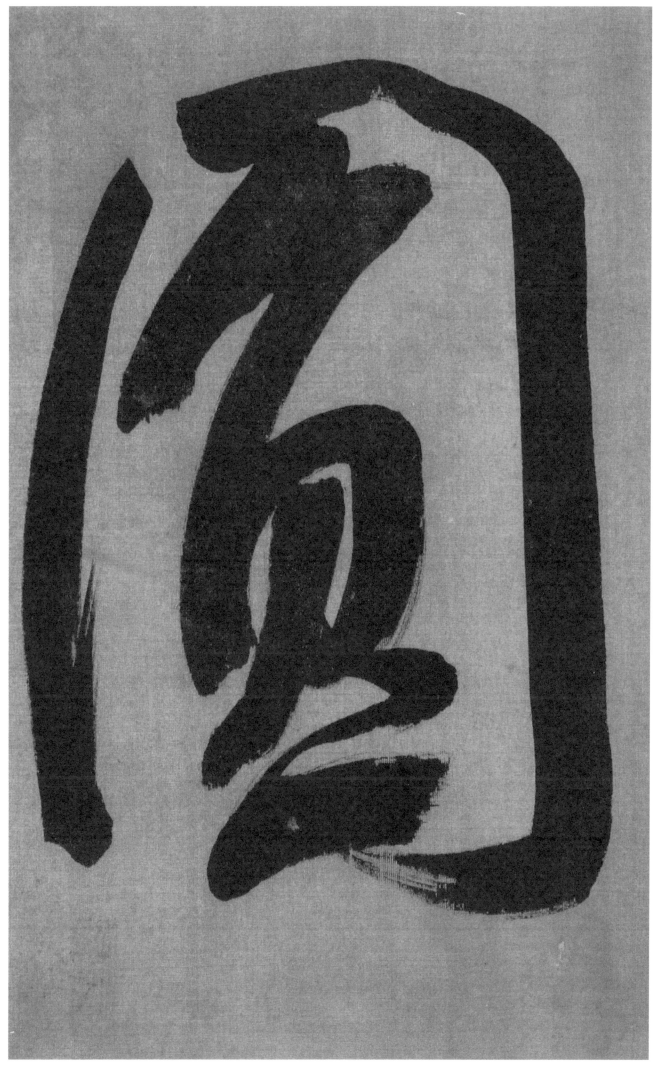

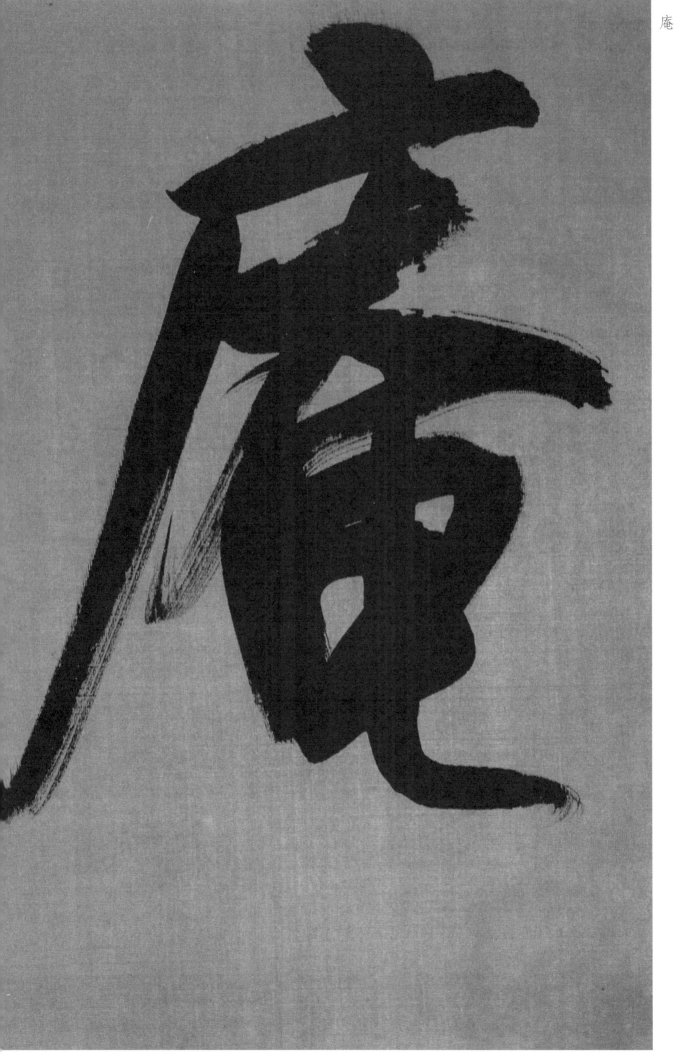

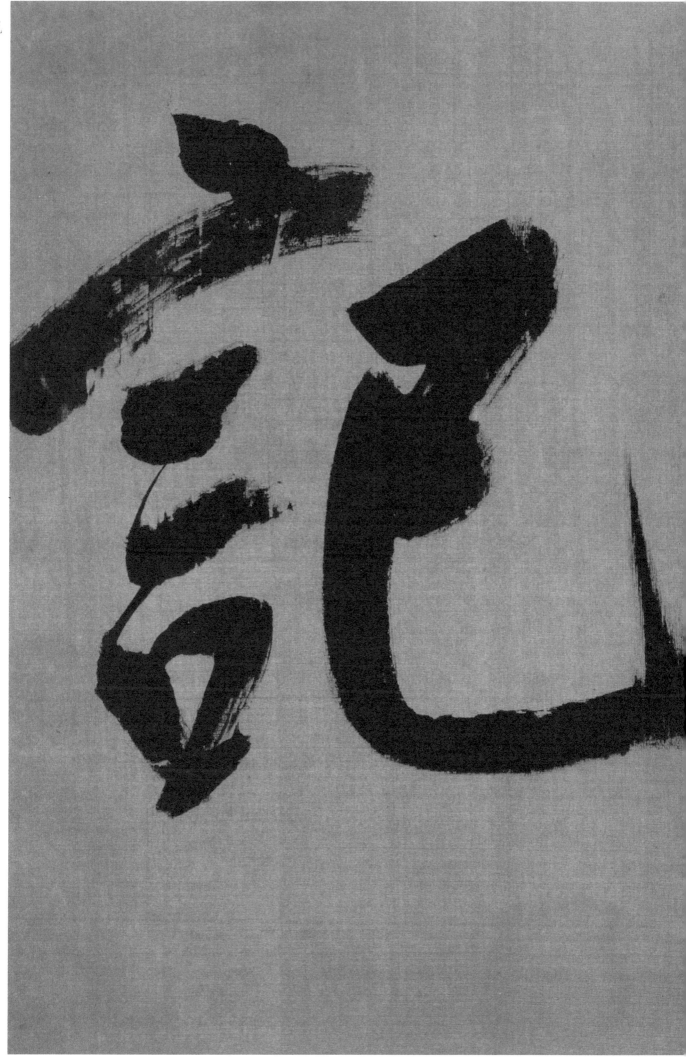

杭州龙井山方

圆庵记

天竺辩才法师

以智者教传四

十年，学者如归，

四方风靡于是

晦者明室者通大小之機无不遂不居其功不宿

于名乃辟其交

游玄其弟子而

求于寂寞之濱

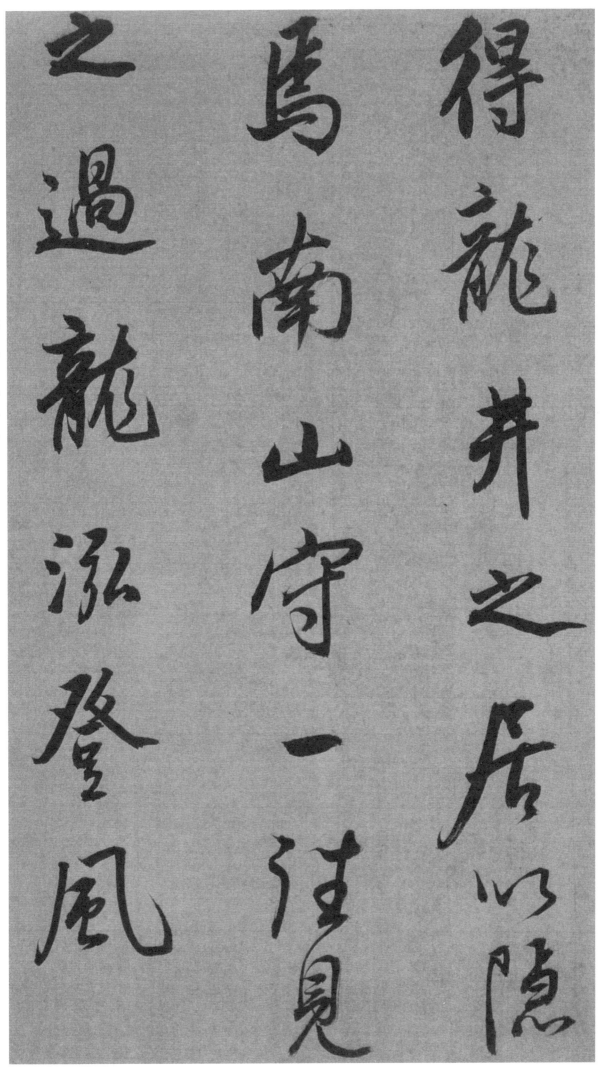

得龙井之居以隐／焉。南山守一往见／之，过龙泓，登风／

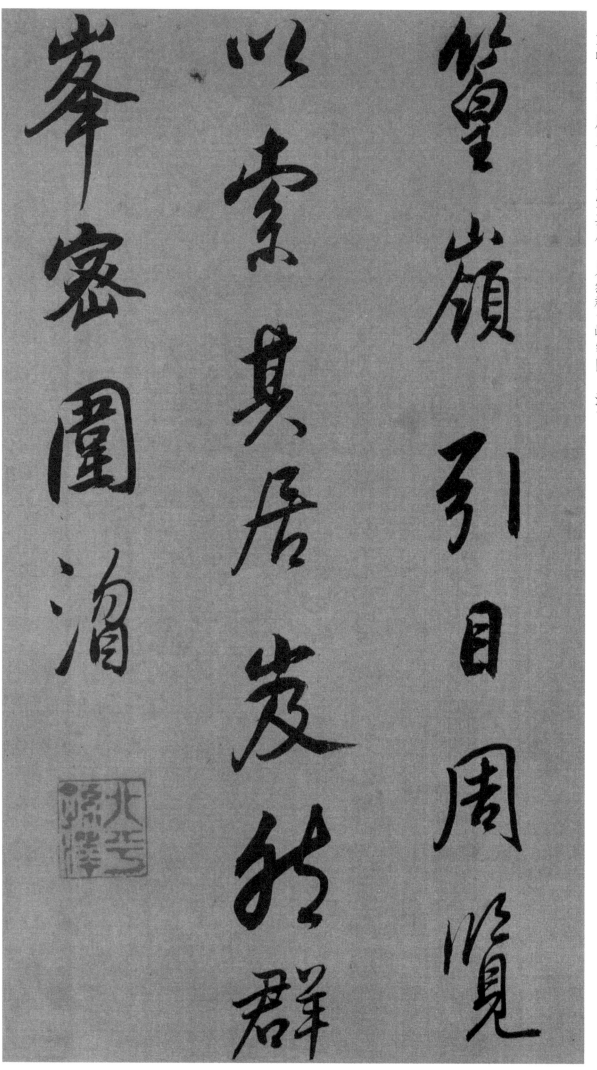

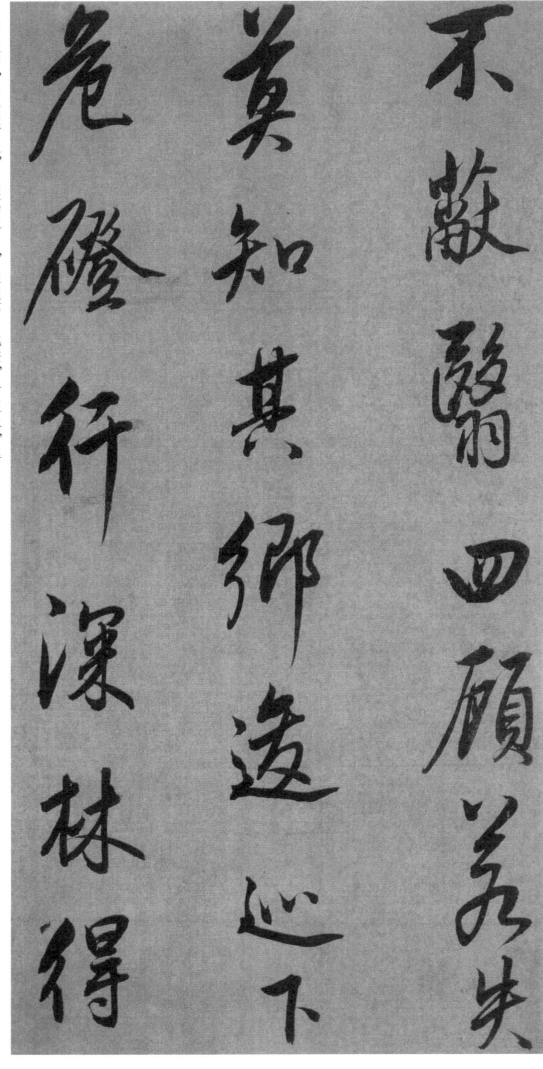

不蔽翳，四顾若失，〡莫知其乡，逡巡下〡危磴，行深林，得〡

之于烟雲髣髴

间遂造而揖

清师引于兰席

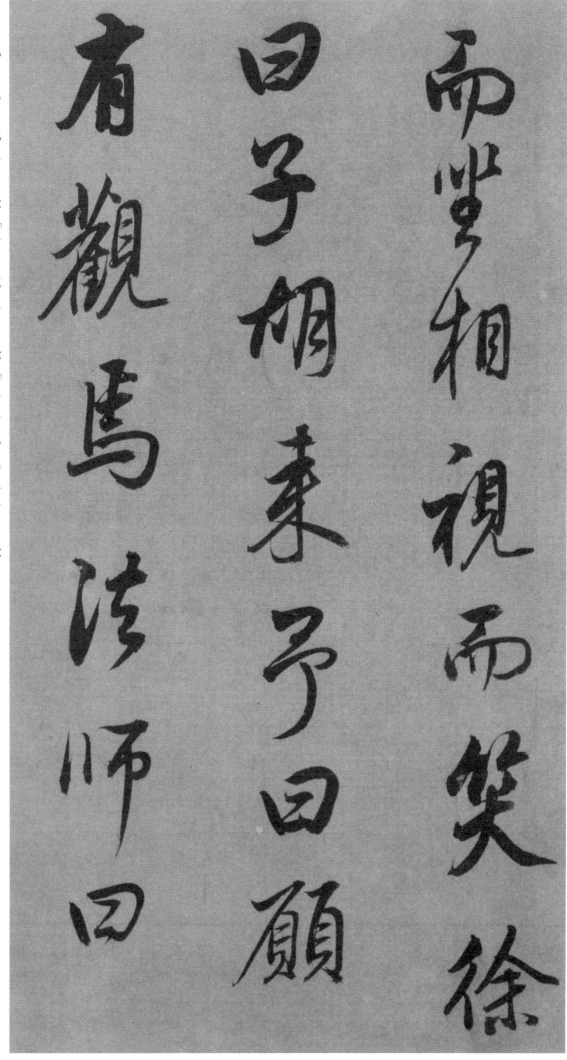

而坐，相视而笑，徐／曰：「子胡来？」予曰：「愿／有观焉。」法师曰：／

子固觀矣而又將

奚觀予笑曰然

師命予入由照

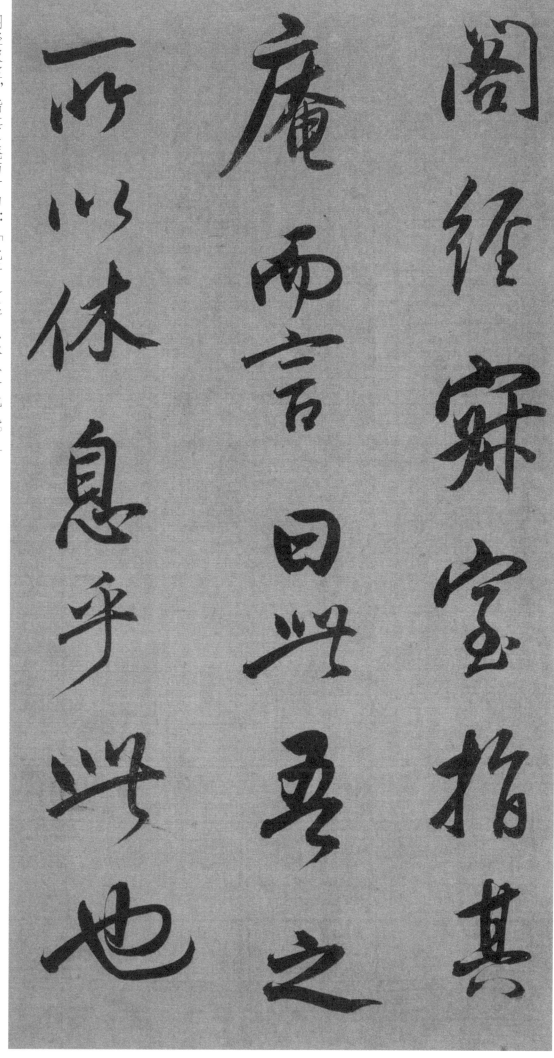

阁经寂室，指其\庵而言曰：「此吾之\所以休息乎此也。」\

窺其制則圓盖

而方址予謂之曰

夫釋子之寝或

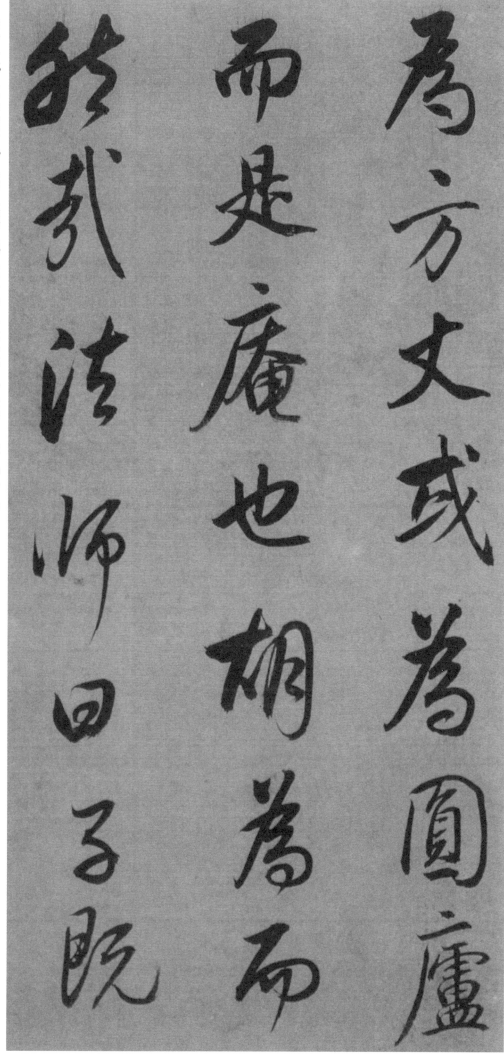

为方丈，或为圆庐，〈而是庵也，胡为而〈然哉？〉法师曰：「子既〈

得之矣，虽然，试为\子言之。夫形而上者，\浑沦周遍，非方\

得之矣，雖然，得子言之夫形而上者，渾淪周徧，非方

非圆而能成方圆
者也形而下者或
得于方或得于圆

或兼斯二者而不能

无悖者也大至于

天地近止乎一身

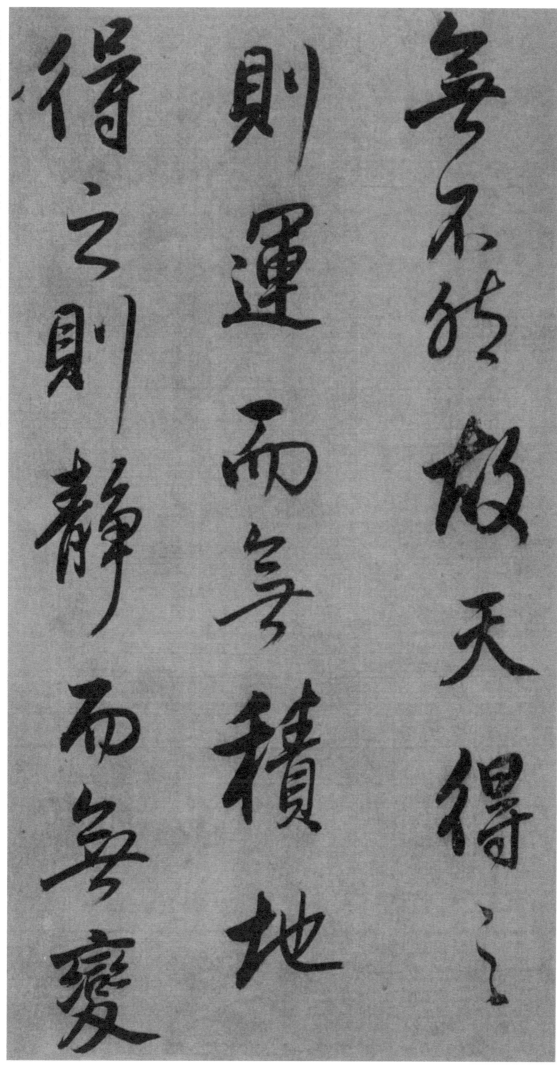

无不然。故天得之／则运而无积，地／得之则静而无变，／

是以天圓而地方，人位乎天地之間，則首足具二者之

則首足具二者

是以天圓而地方人位乎天地之間

24

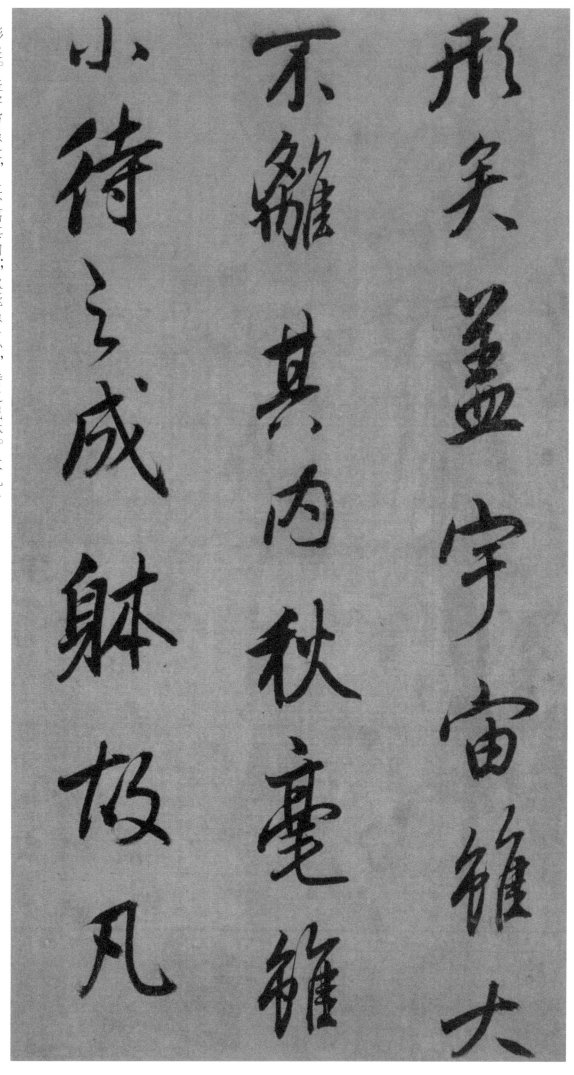

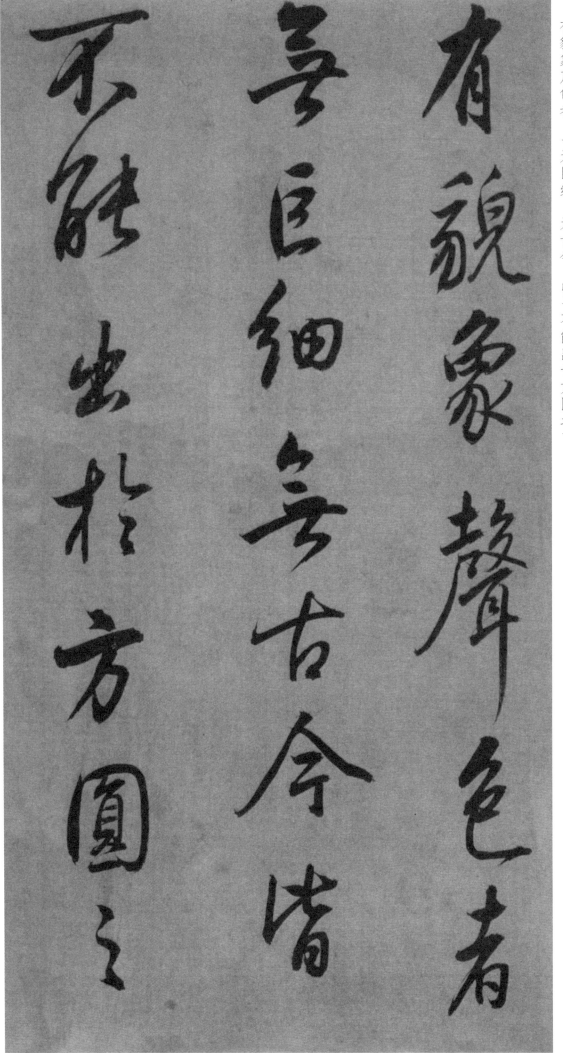

有貌象声色者

无巨细无古今皆

不能出扵方圆之

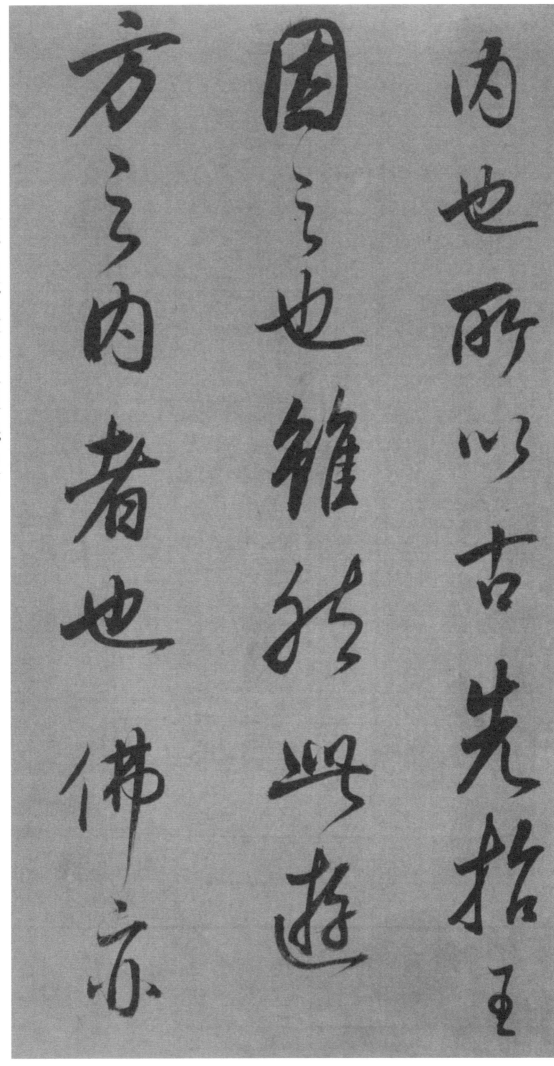

内也，所以古先哲王＼因之也。虽然，此游＼方之内者也，佛亦＼

如之使吾黨祝髮以圓其頂培色以方其袍乃欲以煩

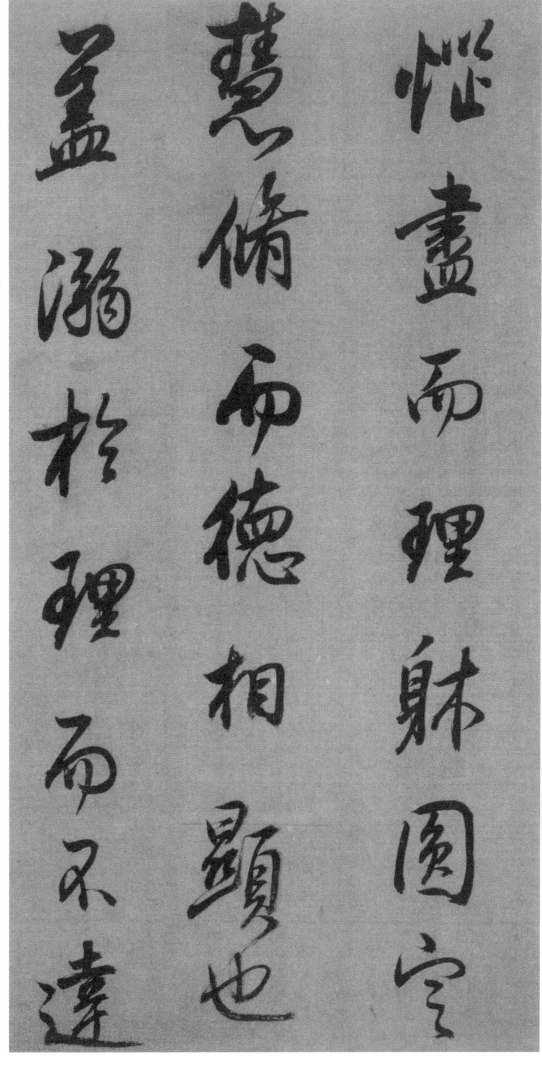

恼尽而理躰圆寂

慧脩而德相顕也

盖溺扵理而不逹

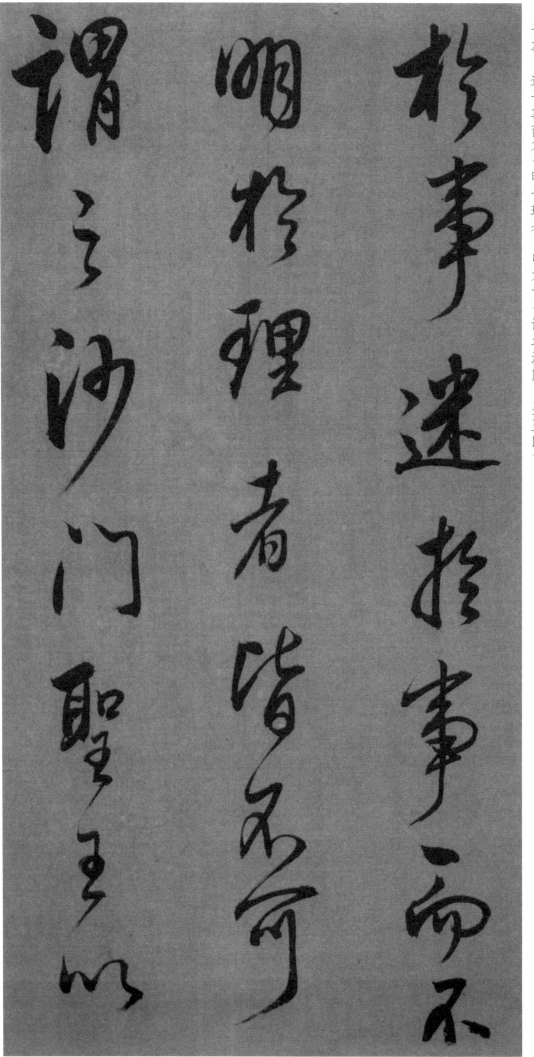

于事迷于事而不

明于理者皆不可

谓之沙门聖王以

制礼乐为衣裳，／至于舟车、器械、／宫室之为，皆则而／

制礼乐为衣裳

至于舟车器械

宫室之为皆则而

象之，故儒者冠圆
冠以知天时，履
句履以知地形，盖

象之故儒者冠圓冠以知天時履
句履以知地形蓋

蔽于天而不知人，\蔽于人而不知天\者，皆不可谓之\

蔽於天而不知人蔽于人而不知天者皆不可謂之

真儒矣，唯能通

天地人者，真儒

矣；唯能理事

真儒矣，唯能通天地人者，真儒矣；唯能理事一

34

如而无异其其

真沙门门钦噫人

之覆手霞戴之

内陶乎教化之中

具其形服其服

用其器而於其

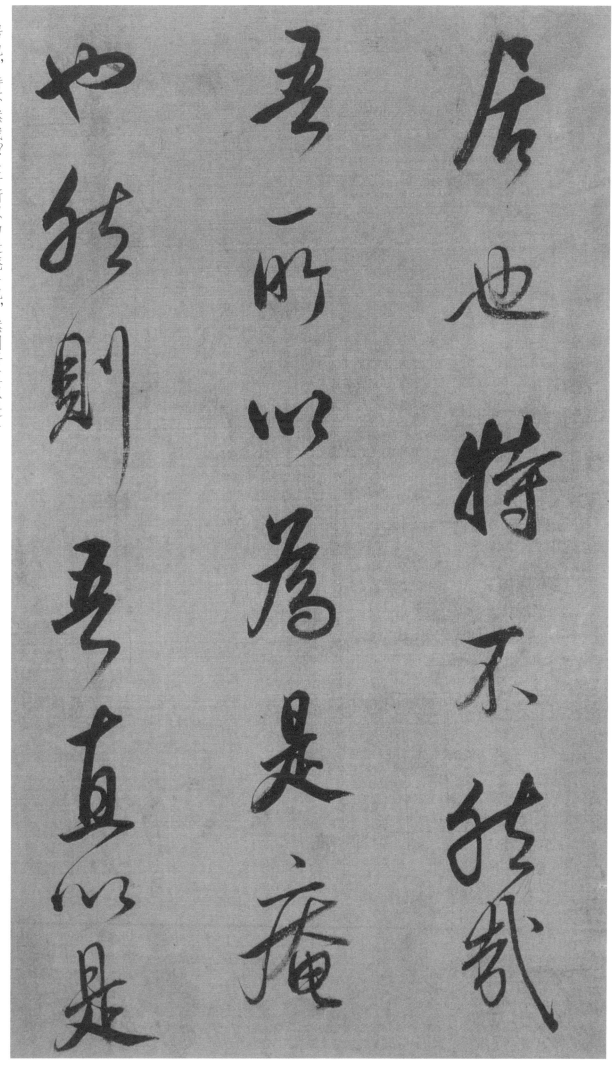

居也，特不然哉，吾所以为是庵也，然则吾直以是

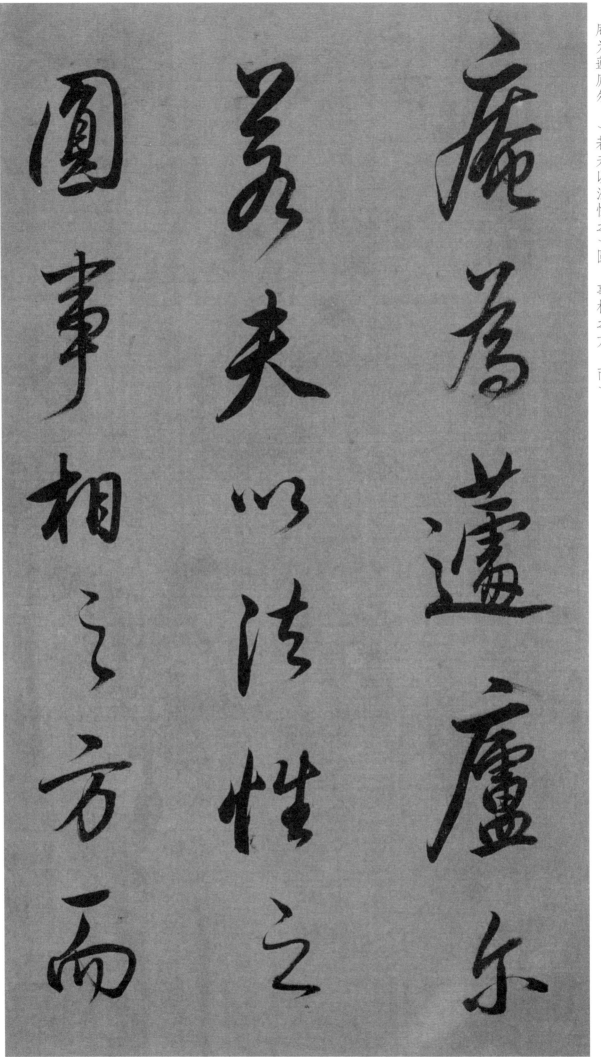

庵为蘧庐尔以法性之圆事相之方而

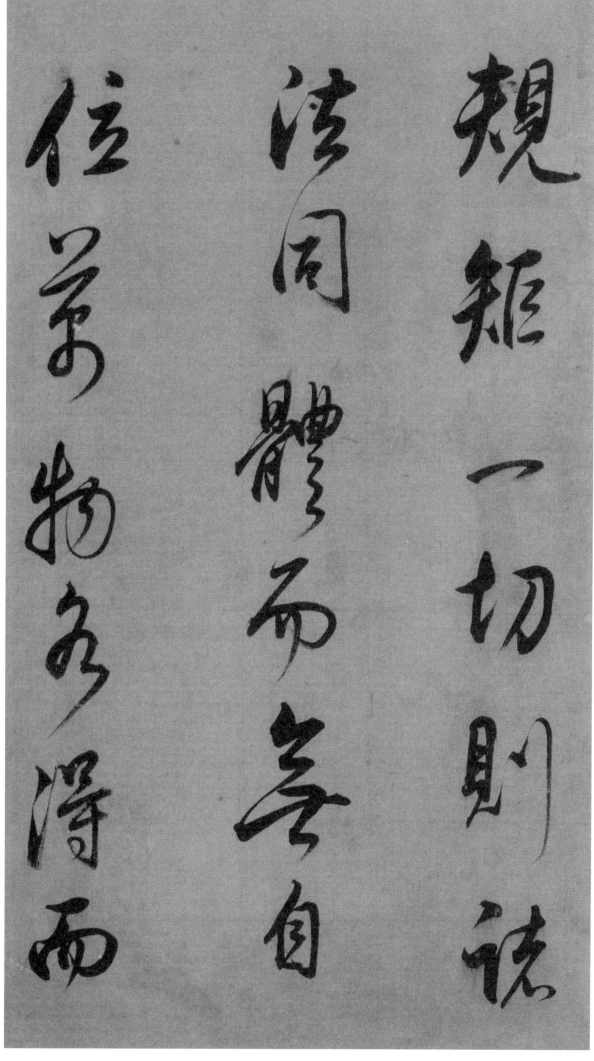

规矩一切则诸

法同体而无自

位等物各得而浮而

不相知皆藏乎

不深之度而游

乎无端之纪則

是庵也为
相之庵而吾亦
将以无所住而

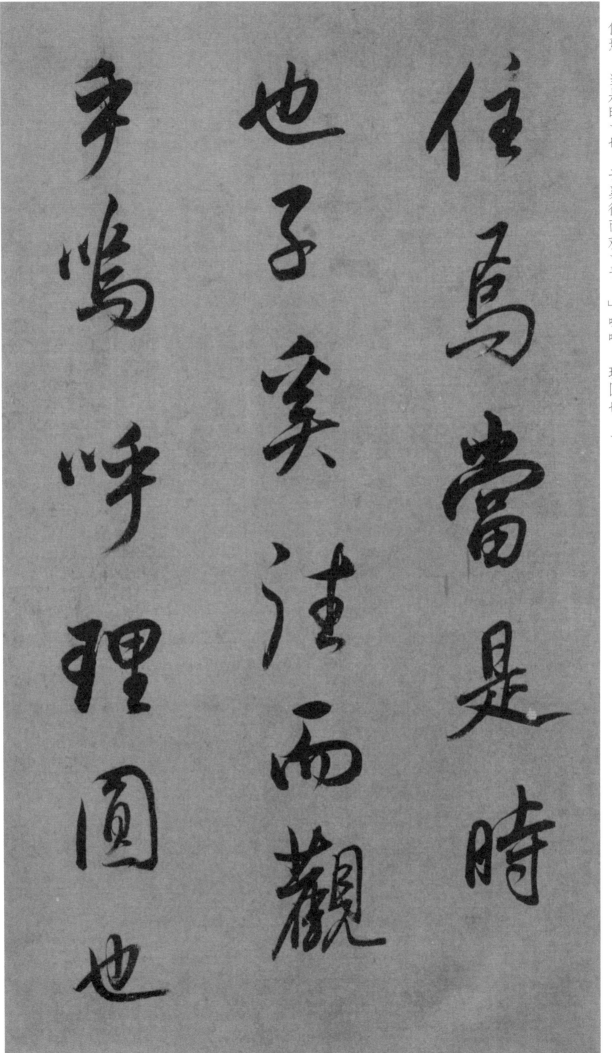

住焉當是時
也子奚往而觀
乎嗚呼理圓也

语方也吾当

忘言与之以

所觀而觀之於

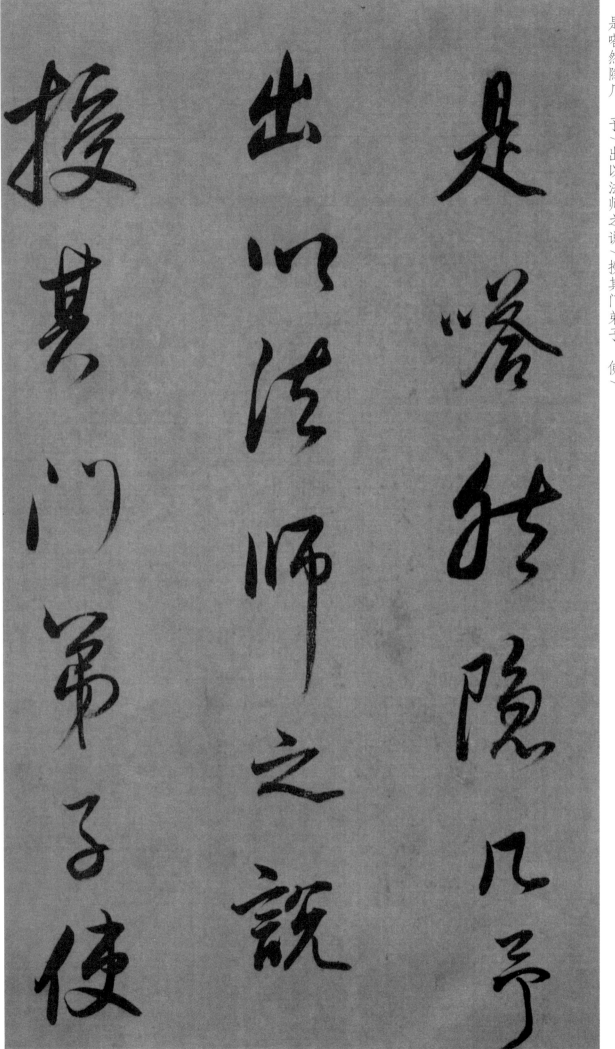

是嗒然隐几。予出以法师之说授其门弟子使

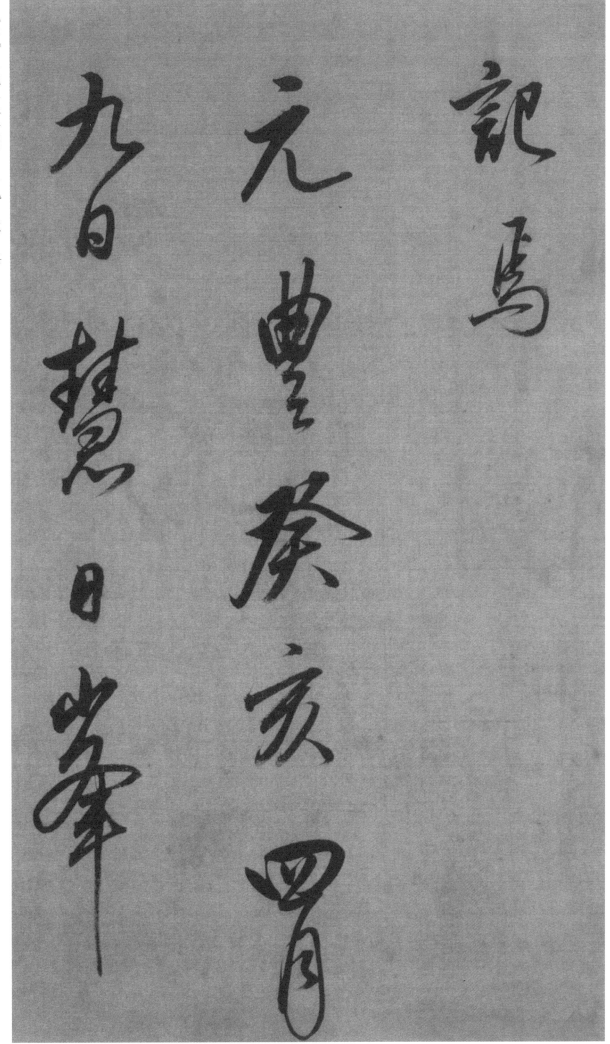

记焉。〈元丰癸亥四月〉九日慧日峰〉

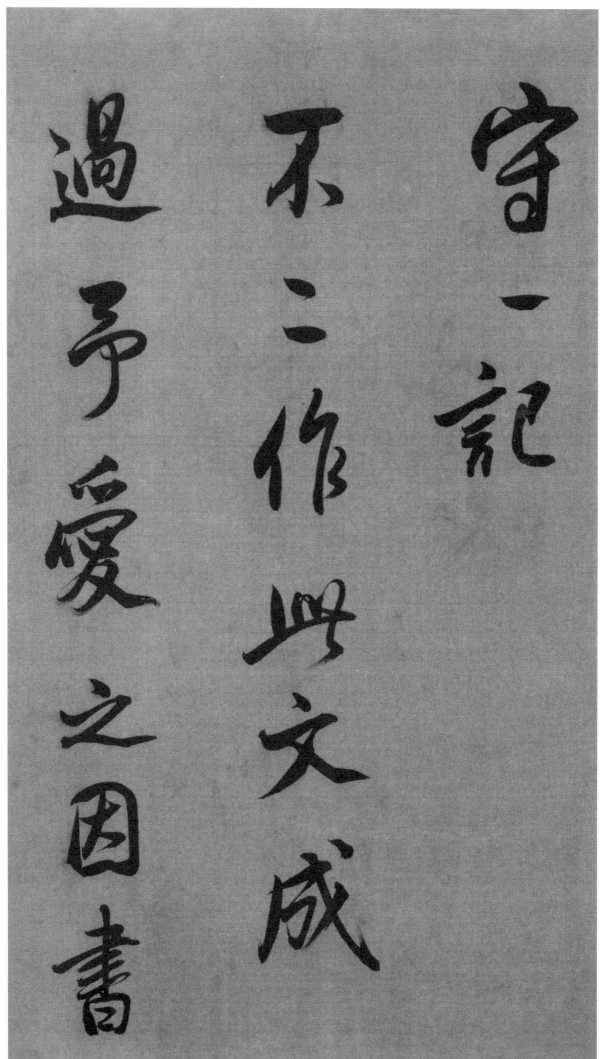

守一記

不二作此文成

過予愛之因書

守一记。／不二作此文成，／过予，爱之因书，／

鹿门居士米\元章。\陆俨山祭酒有题：\

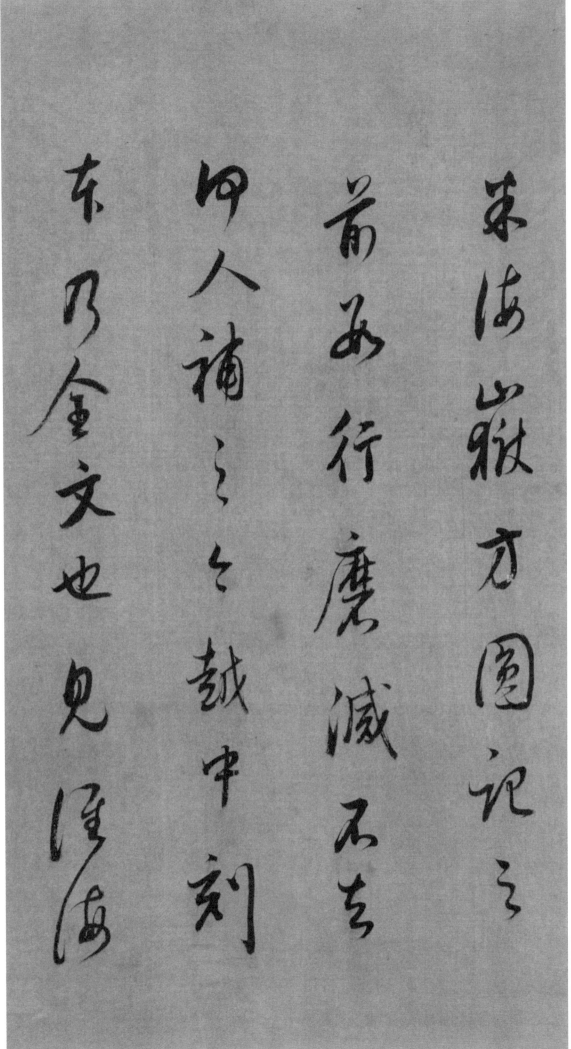

米海岳方圆记之
前数行磨灭不知
何人补之之越中刻
本乃全文也见淮海

集。董其昌。

枯樹賦

殷仲文風流儒雅

海內知名代異時移

出为东阳太守。常／忽忽不乐，顾庭槐／而叹曰：「此树婆娑，生／

出為東陽太守常

忽忽不樂顧庭槐

而歎曰此樹婆娑生

意盡矣！」至如白鹿貞／松，青牛文梓，根柢盤／魄，山崖表裏。桂何事／

意盡矣至如白鹿貞

松青牛文梓根柢盤

魄山崖表重桂何事

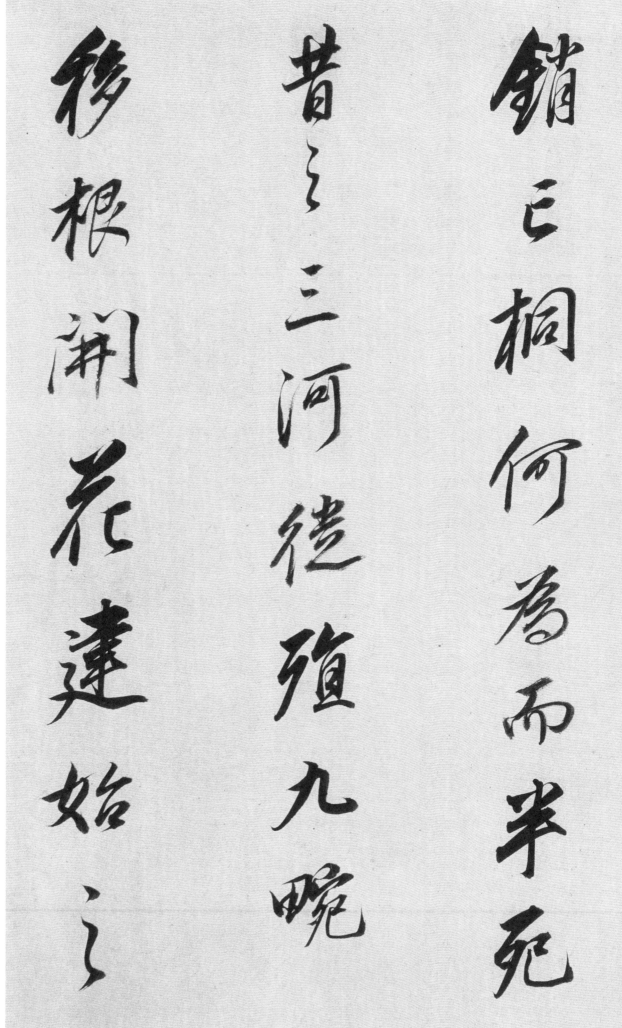

销亡，桐何为而半死？／昔之三河徙殖，九畹／移根。开花建始之／

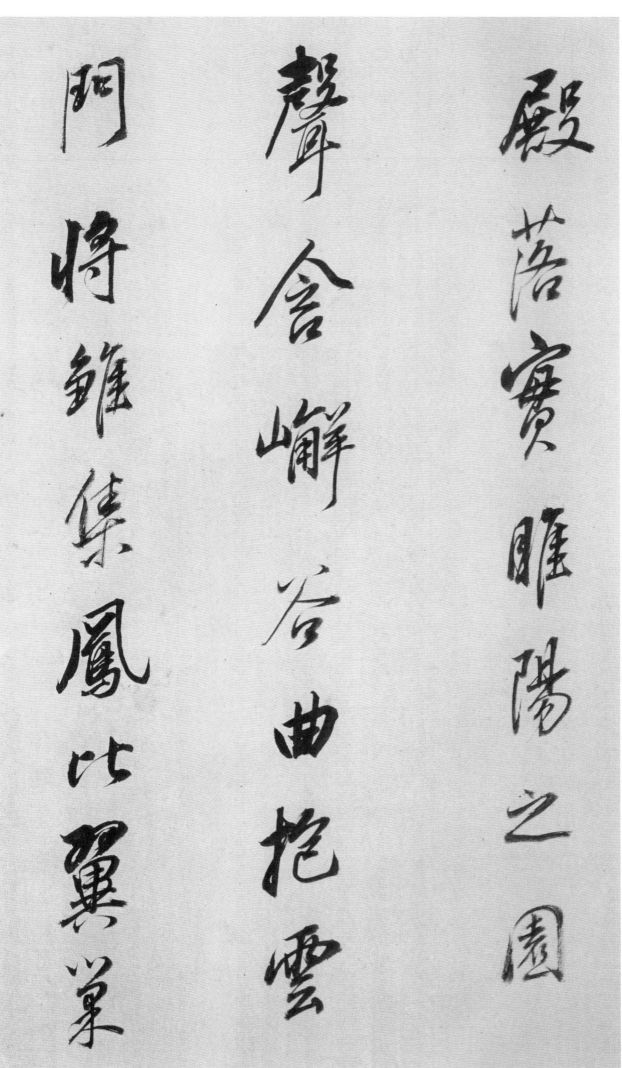

殿落寔睢陽之園

聲含嶰谷曲抱雲

閘將雛集鳳比翼巢

殿，落实睢阳之园。〈声含嶰谷，曲抱《云〈门》。将雏集凤，比翼巢〉

鸳。临风亭而唳鹤，对／月峡而吟猿。乃有拳曲／拥肿，盘坳反覆。熊彪／

鸳临风亭而唳鹤对

月峡而吟猿乃有拳曲

拥肿盘坳反覆熊彪

顾盼鱼龙起伏节

山连文横水蹩匠石惊

视公输眩目雕镌始就

剞劂仍加。平鳞铲甲，落丿角摧牙。重重碎锦，片片真丿花。纷披草树，散乱烟霞。丿

剞劂仍加平鳞铲甲落丿角摧牙重丿碎锦片丿真纷披草树散乱烟霞

若夫松子古度平仲君迁

森梢百顷槎枒千年

秦则大夫受职汉则将

军坐焉。

莫不苔埋菌压，／鸟剥虫穿。低垂于霜露，／撼顿于风烟。东海有白／

軍坐焉莫不苔埋菌廱

鳥剥虫穿低垂扵霜露

撼頓扵風煙東海有白

木之廟西河有枯桑

社北陸以楊葉為關南

陵以莓根作冶小山則叢

木之庙，西河有枯桑之／社，北陆以杨叶为关，南／陵以莓根作冶。小山则丛／

桂留人，扶风则长松系／马。岂独城临细柳之上，／塞落桃林之下。若乃山／

桂嗓人扶風則長松繋

馬豈獨城臨細柳之上

塞落桃林之下若乃山

河阻绝，飘零离别。拔本／垂泪，伤根流血。火入空／心，膏流断节。横洞口而／

心膏流断节横洞口而

垂泪伤根流血火入空

河阻绝飘零离别拔本

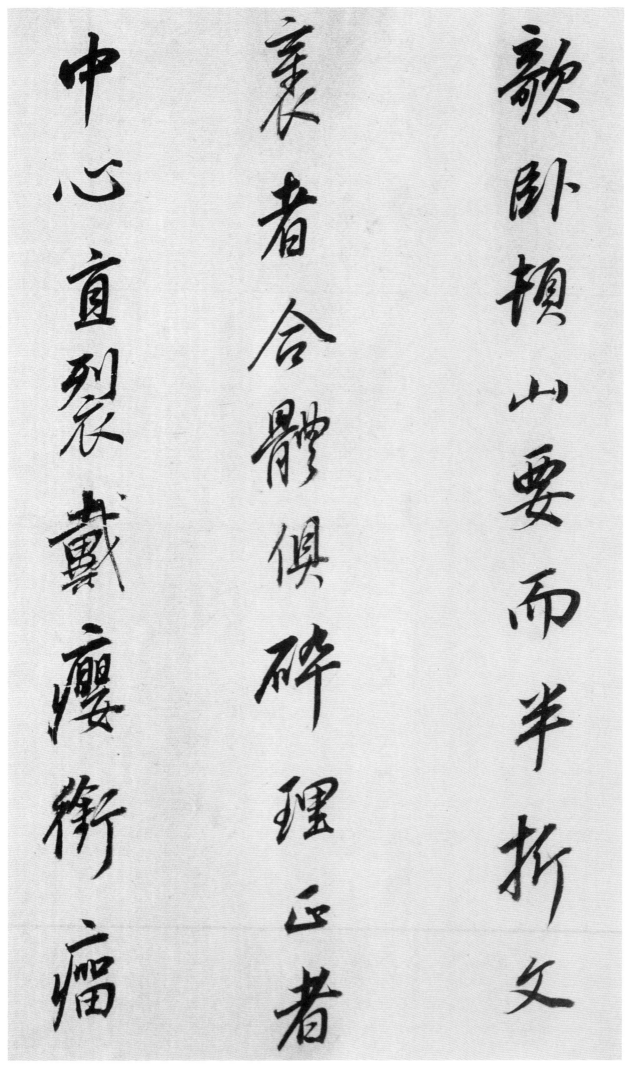

欹卧，顿山要而半折，文／斜者合体俱碎，理正者／中心直裂。戴瘿衔瘤，／

藏穿抱穴未魑暘眹

山精妖孽况復雲不

感羈旅無歸未能採

藏穿抱穴，木魅暘眹，〔山精妖孽。况復〔风〕云不〕感，羈旅无归。未能采〕

葛，还成食薇。沉沦穷〼巷，芜没荆扉，既伤摇〼落，弥嗟变衰。《淮南》云：「木〼

葛還成食薇沉淪窮

巷蕪没荆扉既傷搖

落弥嗟襄淮南云〼

叶落长年悲斯之谓

矣乃为歌曰建章三月

尖黄河千里槎若非金

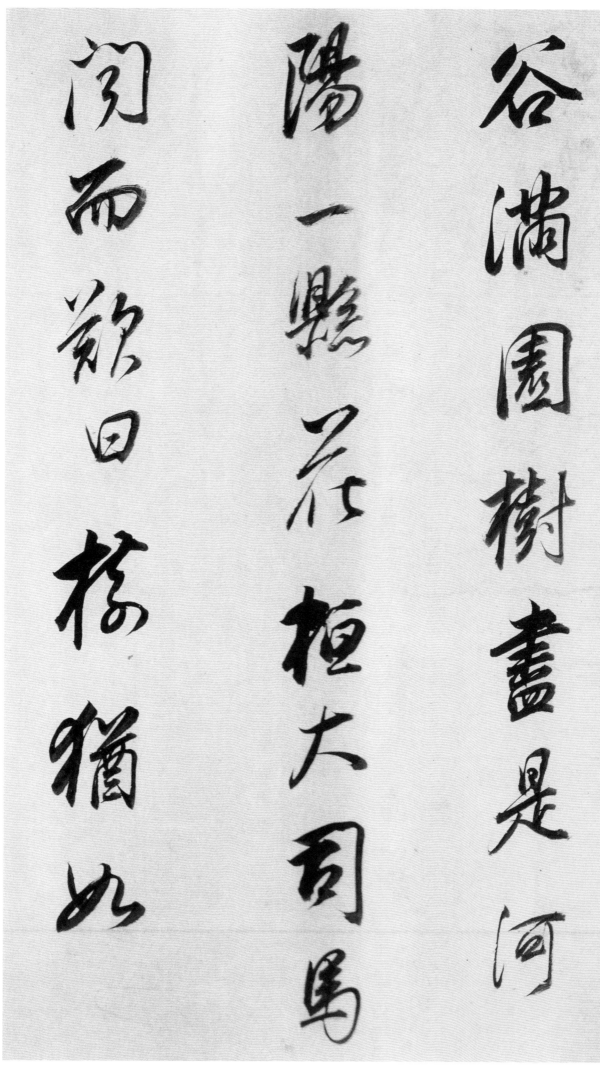

谷满园树，尽是河／阳一县花。」桓大司马／闻而叹曰：「树犹如／

谷满园树盡是河／阳一縣花桓大司馬／闻而歎曰樹猶如

此人何以堪

褚河南枯树赋余令

人摹入鸿堂帖中五

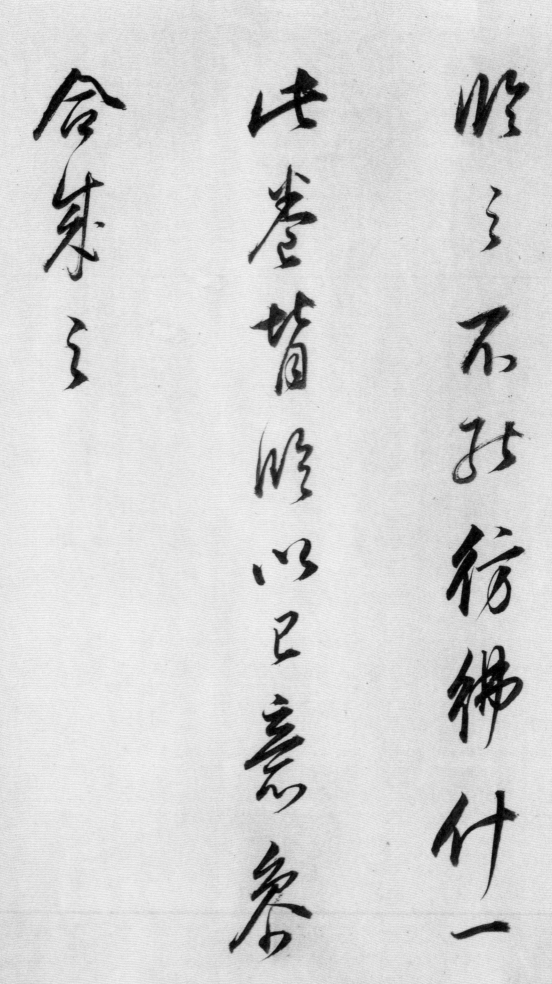

临之不能仿佛什一。〈此卷背临以已意，参〈合成之。〉

甲戌闰中秋黄口归舟

陈徵君东佘山わら

周旋信宿而返舟中

多晦，因识之。／其昌，时年八十岁。

多晦困後之

其昌时年八十岁